主 编　刘 铮

中国当代摄影图录：洪磊

© 蝴蝶效应 2017

项目策划：蝴蝶效应摄影艺术机构

学术顾问：栗宪庭、田霏宇、李振华、董冰峰、于　渺、阮义忠
　　　　　殷德俭、毛卫东、杨小彦、段煜婷、顾　铮、那日松
　　　　　李　媚、鲍利辉、晋永权、李　楠、朱　炯

项目统筹：张蔓蔓

设　　　计：刘　宝

中国当代摄影图录

主编／刘铮

HONG LEI 洪磊

浙江摄影出版社

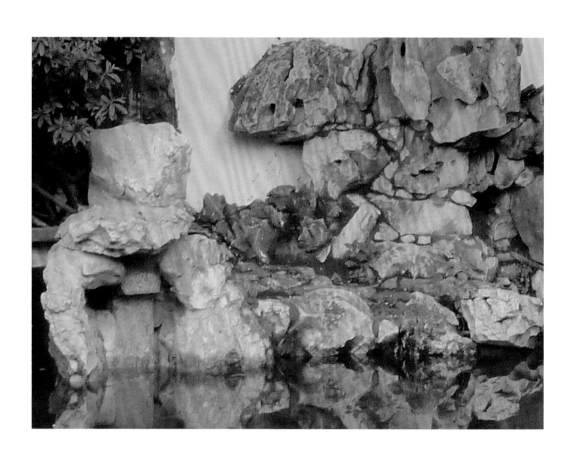

何园，江苏苏州，2010

目　录

乌有风景

文 / 樊林

　　将洪磊这一辑作品简单地归入"风景"一类，一开题我就意识到了危险。这批带有淡淡沉郁情绪的创作，"描绘"那些隐现于浩渺升腾之气里的山、石、树，貌似直白，同时隐含着诗意；标题虽注明时间地点却无法对应具体所在。这样的一种描述显然超出了摄影镜头本身的限定性，"风景"也就演化为一种深远的幻想性空间。

　　在汉语中，当作为名词的"风景"被理解为风光、景色的时候，往往带有审美的倾向。虽然最早时陶渊明的诗句"露凝无游氛，天高风景澈"用的是"风"和"景"的本义，即"空气和光线"，而到了唐代张籍《送李司空赴镇襄阳》诗"襄阳由来风景好，重与江山作主人"，显然已经指向视觉物象背后的意义。在后来的很多情况下，"风景"甚至约等于"神圣之地"，与古老的诗意传统紧密关联。譬如道家传统将五岳视作了解大地精神本质之所，真正的道家高人、归隐的道士可来往于山巅。世俗之人也可以再现这些圣山，描绘五岳是模仿向上的努力攀登，是一种道家的修炼。顾恺之《画云台山记》谈论的，就是这样的体验。

　　"风景"这个词语越来越频繁地出现在关于艺术作品的描述中，同时包含着涉及西方文化历史、东方传统于当下的种种视觉样式、趣味。如果我尝试努力地勾勒风景隐喻的悠长历史，时空不同所产生的巨大差异会令人举步维艰，显然现今"风景"已经是一个复杂的名词。作为一种表现类型的"风景"，它涉及作为艺术的图像与阐释系统之间的对应性和有效性。不同于过去的人们为看见风景而身临其境，通过观察对象而获得了解的视觉途径，因而笃信"眼见为实"，将审美情绪寄托于江河湖海、名山大川等客观存在的物体。生活中，大多时候我们是在与一批由书籍、媒体提供的图像建立"看与被看"的关系，而不仅仅是与物象之间建立直接的联系。这些影响、吸引我们视觉的图像很多时候会左右个人对物品的选择、对情绪的体味、对事情的把握以及对他人的判断。从一定的意义上讲，来源各异的图像而并非完全由事物本身构筑了今天生活的相当一部分。我们的视觉早已远离了还自以为熟悉的"风景"。

　　然而回到摄影本身，关于"风景"的阐释，一直以带有意味的镜式见证取胜，比如卡林顿·沃尔金斯、安塞尔·亚当斯的相机都是被借来保存自然瞬间的，艺术家对风景的处理几乎没有干预的意图，一切诉求仅仅由选择体现。这也印证了文艺复兴时期的理论家阿尔伯蒂对于制像起源的推测："我相信种种目的在于模仿自然创造物的艺术，起源于下述方式：有一天，人们在一棵树干上，一块泥土上，或者在别的什么东西上，偶然发现了一些轮廓，只要稍加更改看起来就酷似某种自然物。觉察到这一点，人们就试图去看能否加以增减补足它作为完美的写真所缺少的那些东西。这样按照对象自身要求的方式去顺应、移动那些轮廓线和平面，人们就达到了他们的目的，而且不无欣慰。从此，人类创造物象的能力就飞速增长，一直发展到能创造任何写真为止，甚至在素材并无某种模糊的轮廓线能够帮助他时，也是如此。"阿尔伯蒂的这段推测长期没有引起一般艺术史家的注意，却受到从知觉心理

学角度研究艺术史的贡布里希爵士的极大推崇，他认为它清晰地说明了人们的"观看"行为，实际上是主动的"投射"在起作用，而绝非传统所以为的被动反映。

在风景摄影中，被投射的主要是人们关于自然山川的想象。这也就是古典式的井然有序长期存在于风景创作中的缘由。朗吉努斯在《论崇高》中这样论述："从生命一开始，自然就向我们人类心灵灌注进去一种不可克服的永恒的爱，即对于凡是真正伟大的，比我们自己更神圣的东西的爱。因此，这整个宇宙还不够满足人的观赏和思索的要求，人往往还要游心骋思于八极之外。一个人如果四面八方把生命谛视一番，看出一切事物中凡是不平凡的、伟大的和优美的都巍然高耸着，他就会马上体会到我们人为什么生在世间。因此，仿佛是按照一种自然规律，我们所赞赏的不是小溪小涧，尽管溪涧也很明媚而且有用，而是尼罗河、多瑙河、莱茵河，尤其是海洋。"可见，人的情绪和自尊感的提高属于古典主义美学对人类审美意识的形成和培养的主要诉求。虽然摄影出现的时间晚近，作为媒材、语言的这个创作门类最初遵循的依然是这个方向，尤其是风景、人物的创作。

在失去了宗教或哲学的依托之后，当代艺术的面貌变得更为情绪化，顺应时代而飘摇，对新的主题和风格的寻觅成为主要的任务，同时表现出针对延续了多年的原则不断提出挑战的态势。摄影同样以此为己任。

事实上，从新一辑作品拍摄地点的选择和构图方式的运用上，我们能够意识到洪磊致力的新方向。当发现"风景"有可能只是传统文化的残圭断璧时，洪磊希望继续前往历史的更深处，深入记忆的表象，使它重新获得今天的认知。这些作品有人迹罕至的荒野的记录，也有中国传统山水观念符号的显现，从具体对象看，它们还是洪磊一直以来热爱拍摄的苏州园林、江南山水。它们在具有局限性的画面、偏于冷静的处理之中承担着引发隐喻的责任。这何尝不是一种新的感官方式的建立？记录风景而并不停滞于自然山水的镜像反映，画面存在着根本的关于源流的思考，又并非刻意以古文说今事。以适时的语言谈问题，是创造性本身。

摄影集的顺序体现了两个线索——"自然山水"与"拟造山水"，折射出一种无奈的主题，这些风景都具有"无所不在"和"无所在"的双重性。这是一位自我麻痹的文化实践者的谎言，关于风景与记忆的无尽讨论以及关于"乌有"之道的阐释也就在恍恍惚惚中建立。

在作品中，"无所不在"和"无所在"的双重性是隐喻也是风景的一部分。实现这个特殊气质的手段在今天仿佛不难，这种手段也不同于将中国绘画原理应用到摄影中的郎静山的那种集成摄影（亦称集锦摄影）的方式。郎静山将拍摄的大量照片素材拼合在一个画面上，然后翻拍修饰。之前洪磊也用胶片拍摄，后期构图在底片上作裁剪。数码相机使得方式更为简单，首先在脑子里勾画出画面，然后在自己拍摄的素材里寻找所需的山形来填充。有趣的是，这种创作理念来自道教。道教的许多修炼的美好林泉，均来自那些仙师关于仙境的想象，然后他们再到自然山川中去寻找对应的场地。像茅山或者武当山，都是先被想象出来，然后才被寻找到的道家圣地。世俗的艺术家再现圣地仙境自古有之，洪磊借助数码技术的处理在本质上创造了一种理解风景的概念，这才是这批"乌有风景"最令人着迷的启示。

自然是给定的，文化源自建构。在这个链条上，作为创作手段的摄影很容易坠入简单

思维而后加以过度技术处理的层面。承认生命本身的活力、自创性，强调非自然主义的结构，这样的创作姿态显然是符合甚至着重于自然与文化的连续性的。这样的文化实践，将"风景"创作从旧有的类型框架里推送到了当代艺术所面对的，也是每一个文明都面对的深层危机里讨论。当洪磊用武汉东湖的场景作为这一辑创作的结尾部分，艺术家一直隐藏着的深刻和愤懑还是有所暴露，也许这在结构上才回应了从《紫禁城》开始的那个点，而气质上却已经走得很远。创作逻辑因此而生动起来。

观看这样的"乌有风景"，其实就是认知我们本身。我们凭借的不仅仅是视觉经验，记忆才是终极价值。

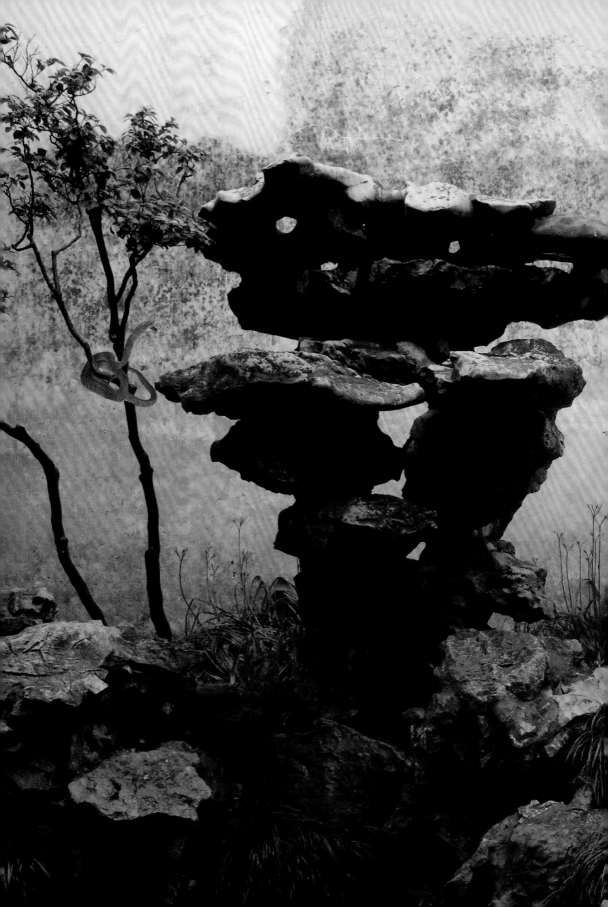

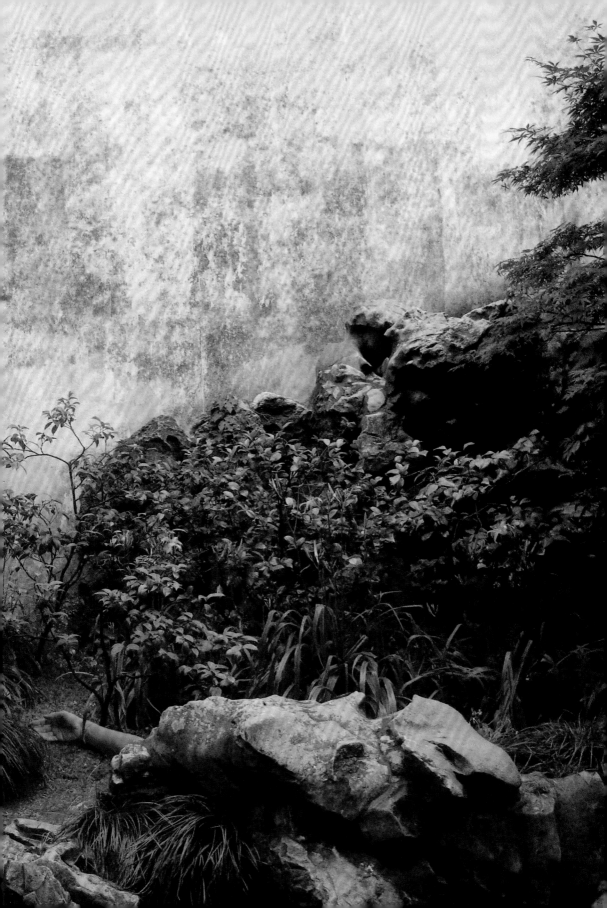

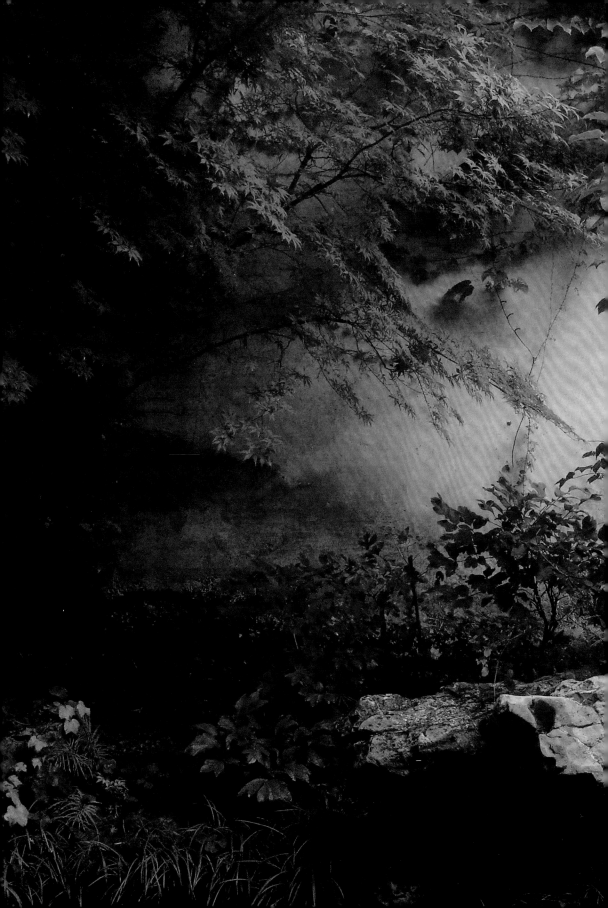

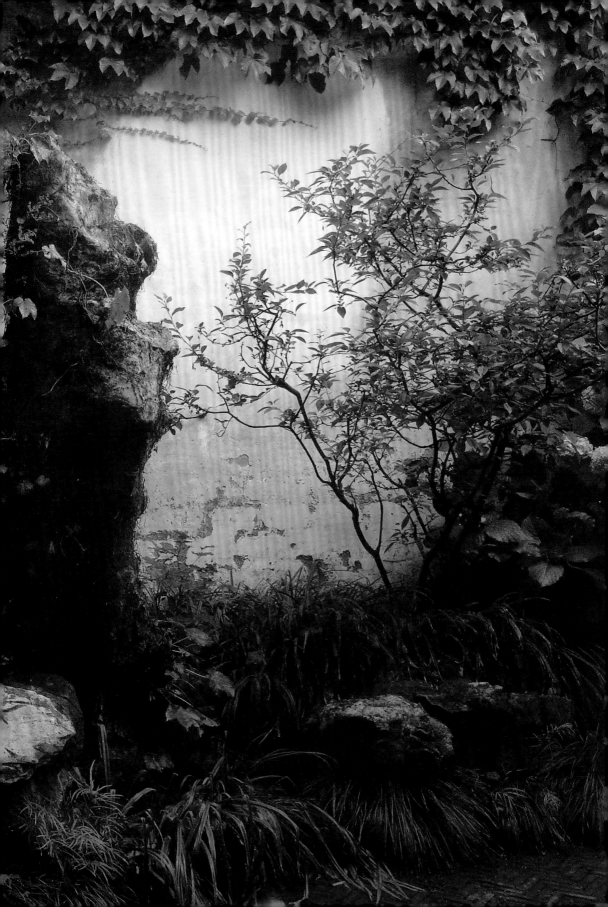

P10—11丨网师园，江苏苏州，2008
P12—13丨网师园，江苏苏州，2008

黄山，安徽屯溪，2017

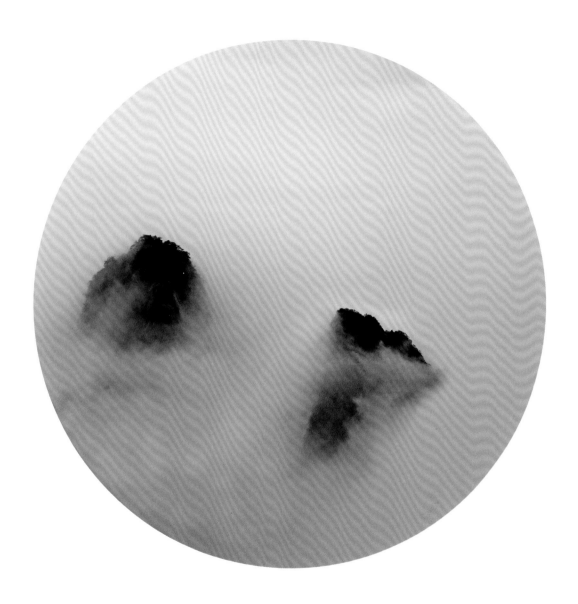

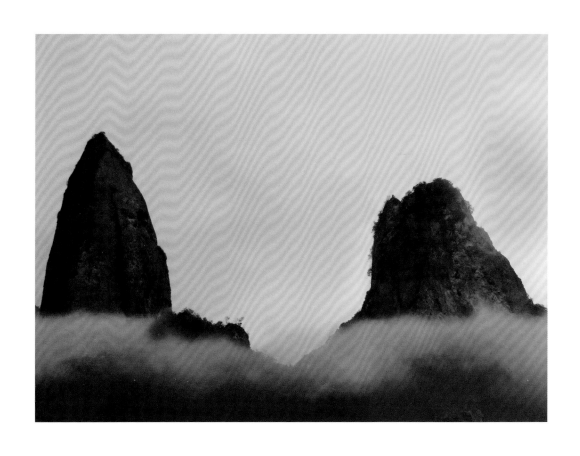

雁荡山，浙江乐清, 2016

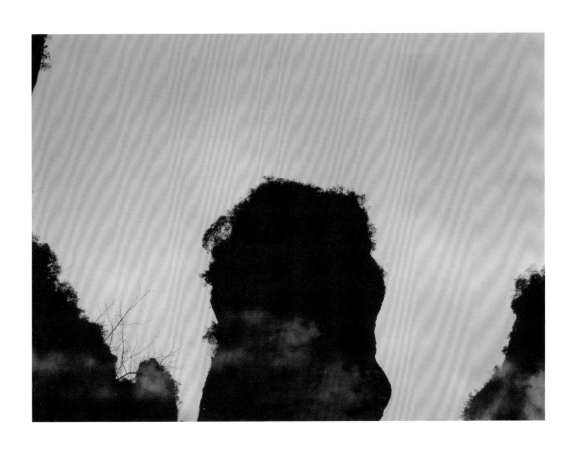

雁荡山，浙江乐清，2016

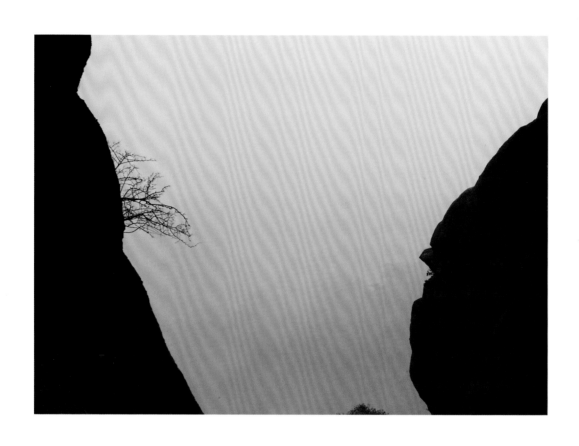

黄山，安徽屯溪，2017

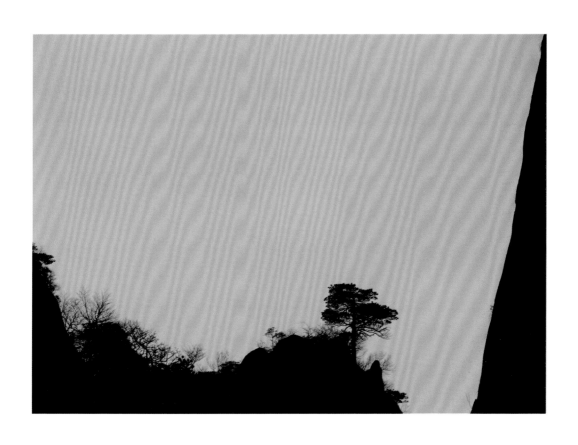

黄山，安徽屯溪，2017

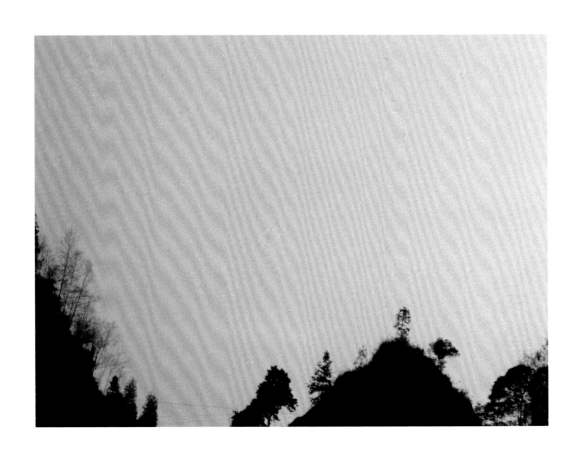

上里，四川雅安，2001

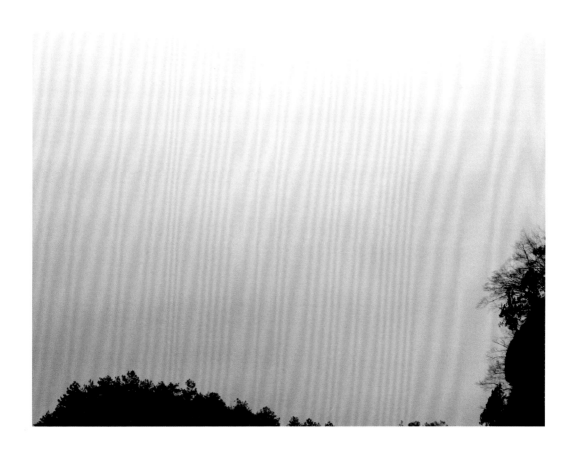

齐云山，安徽休宁，2000

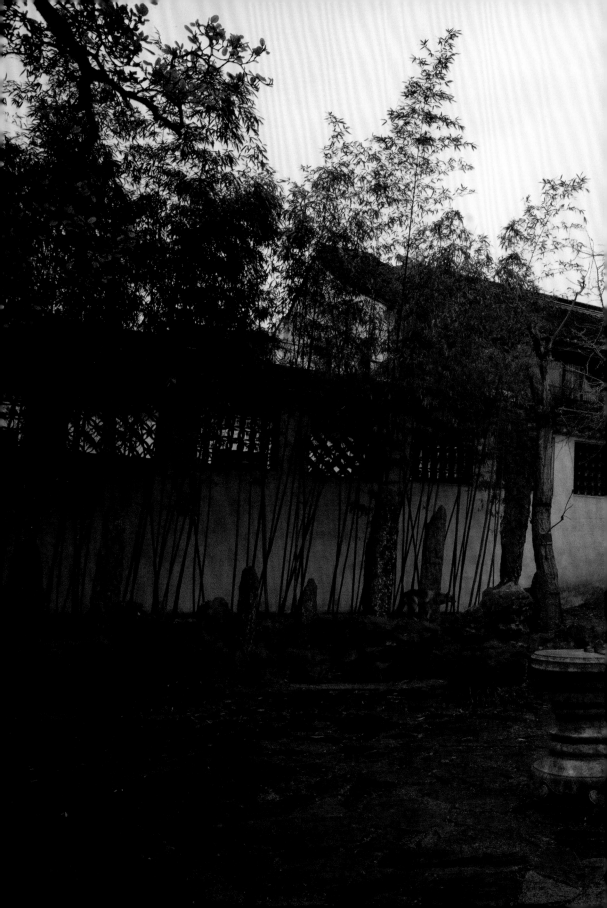

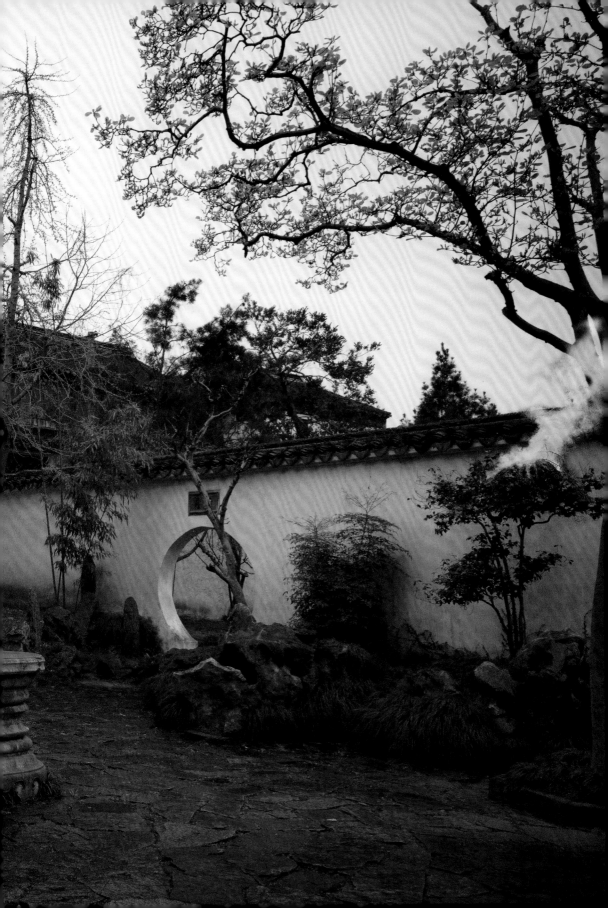

P22—23 | 怡园, 江苏苏州, 2016

黄山, 安徽屯溪, 2017

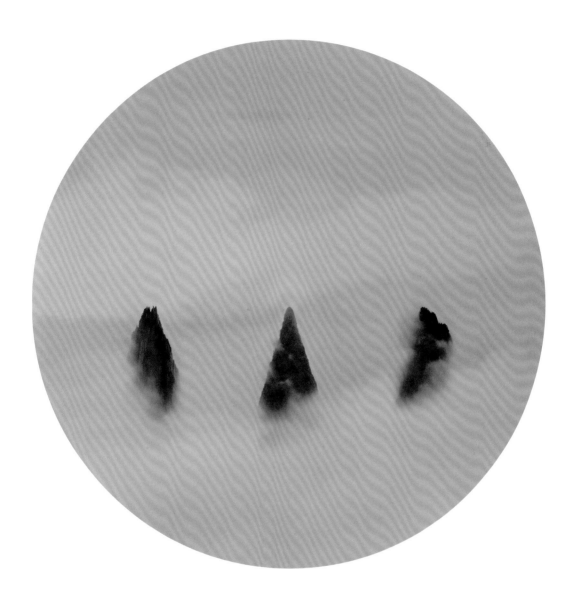

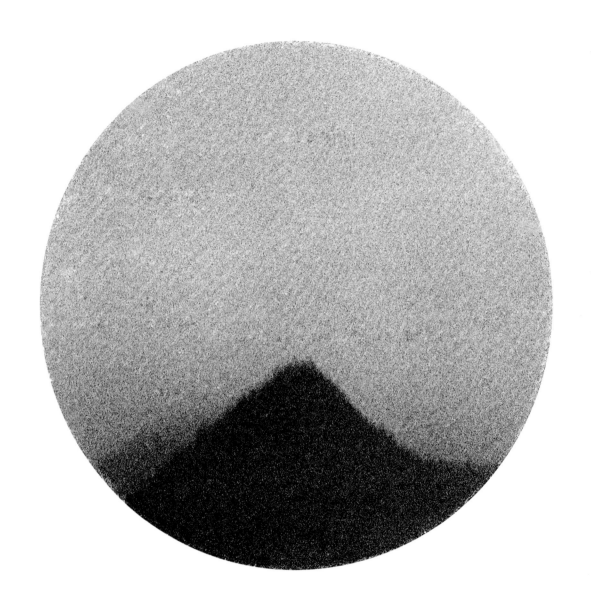

毕浦，浙江桐庐，2000

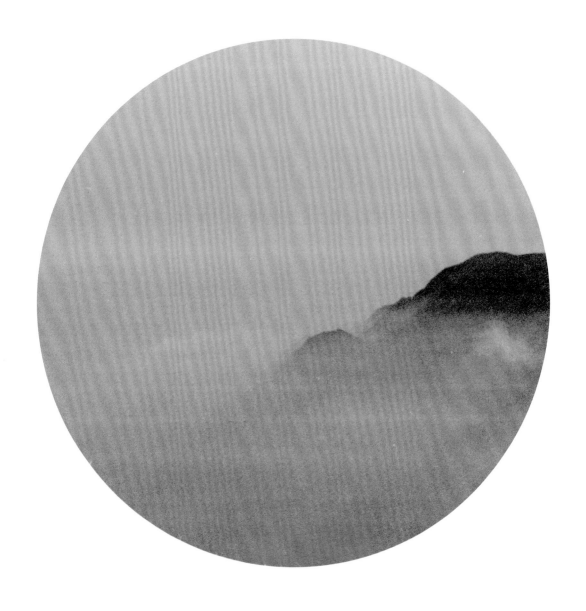

庐山，江西九江，2010

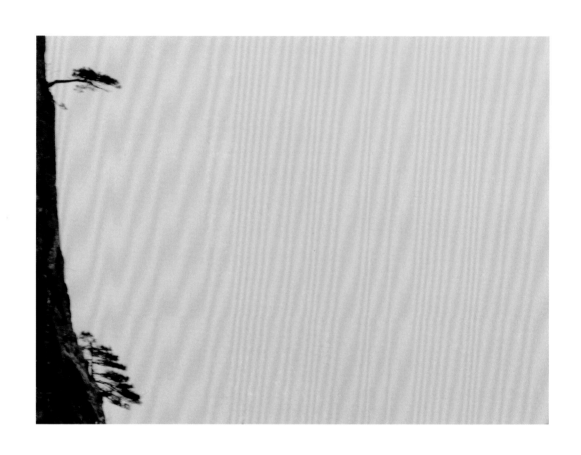

黄山，安徽屯溪，2000

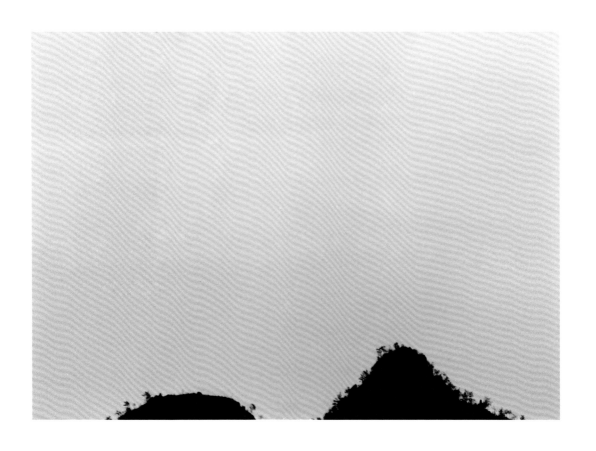

无名山，浙江缙云，2004

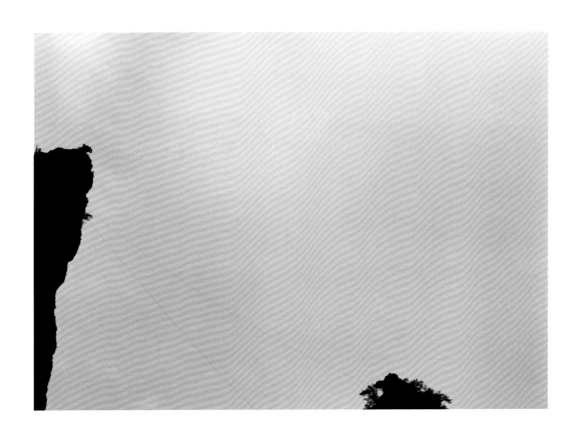

仙都，浙江缙云，2004

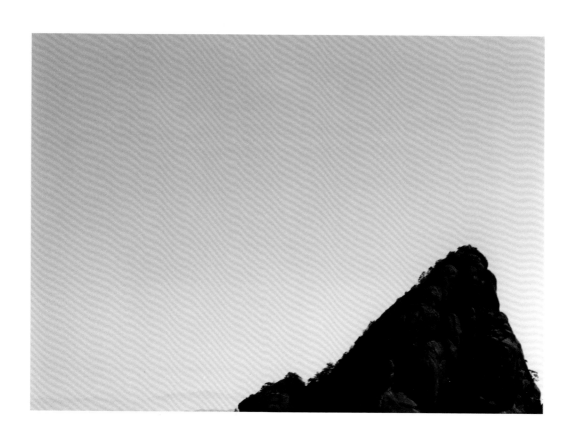

黄山，安徽屯溪，2001

黄山，安徽屯溪，2011

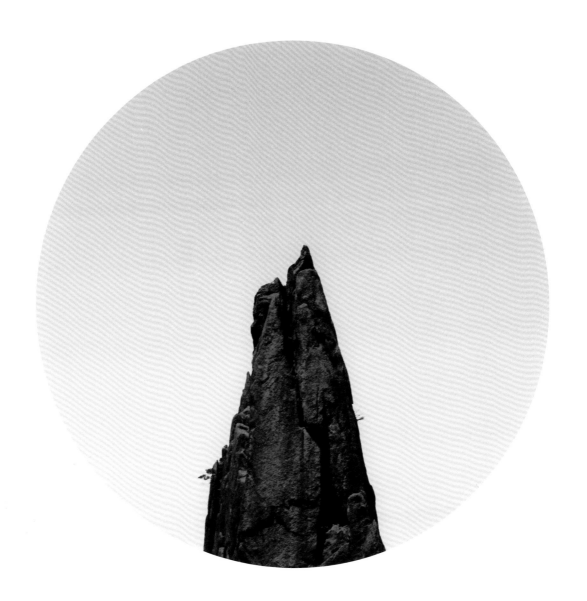

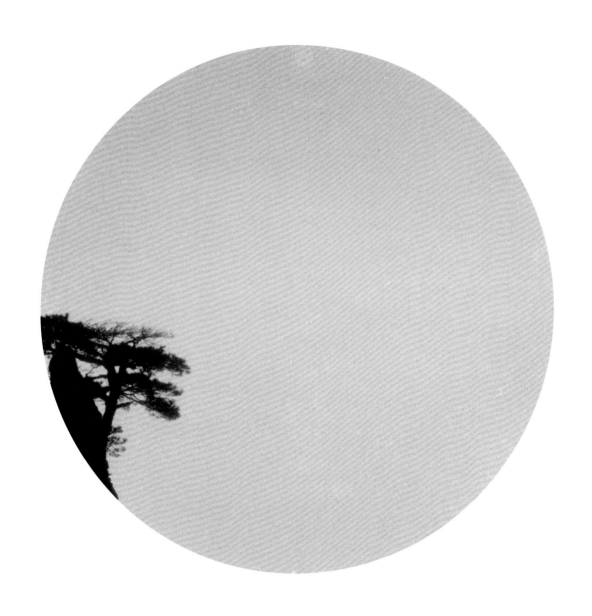

黄山，安徽屯溪，2000

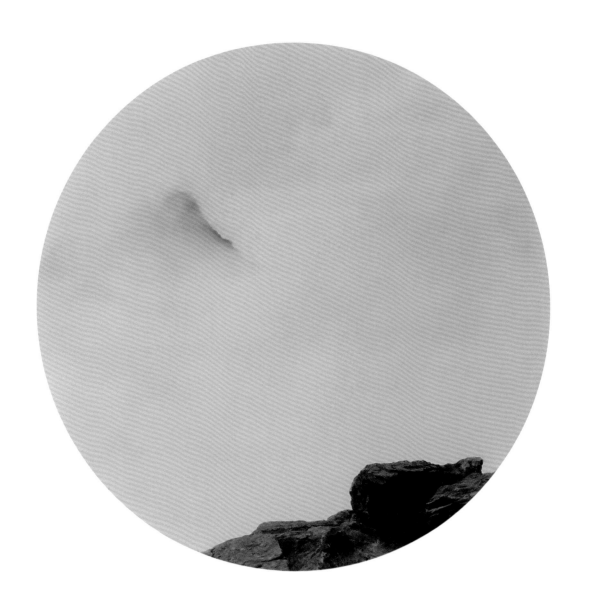

庐山，江西九江，2010

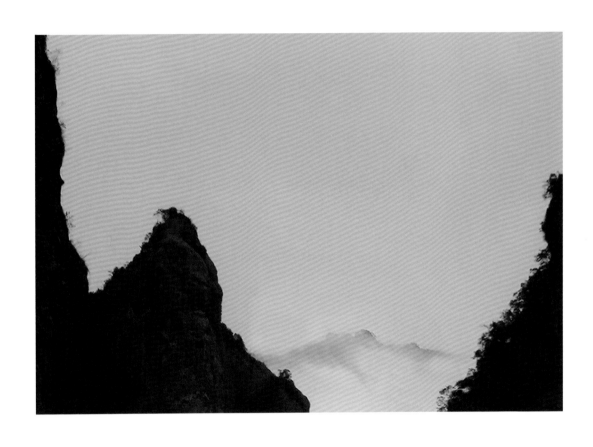

雁荡山，浙江乐清，2016

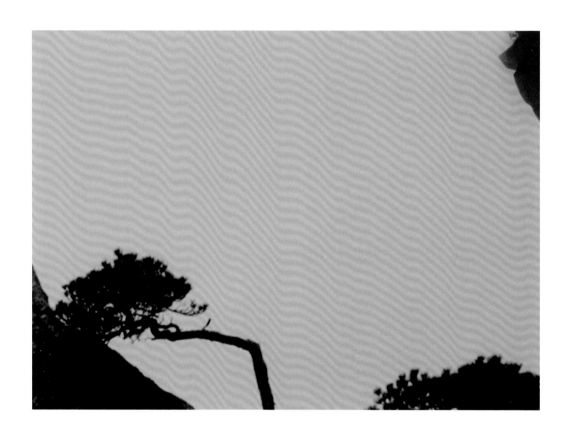

黄山，安徽屯溪，2017

黄山，安徽屯溪，2016

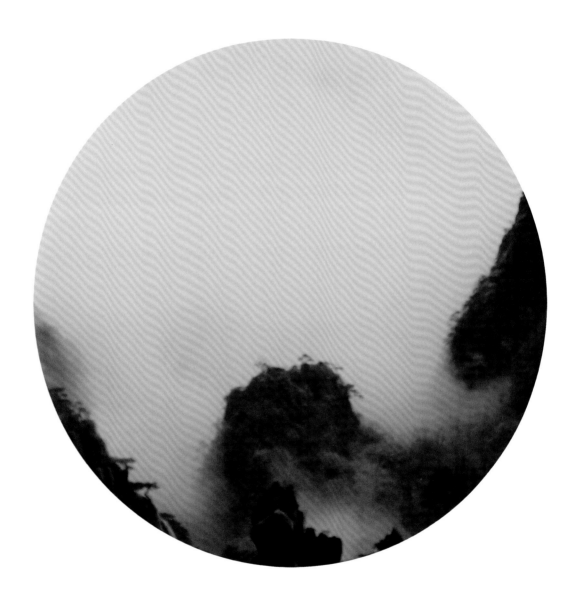

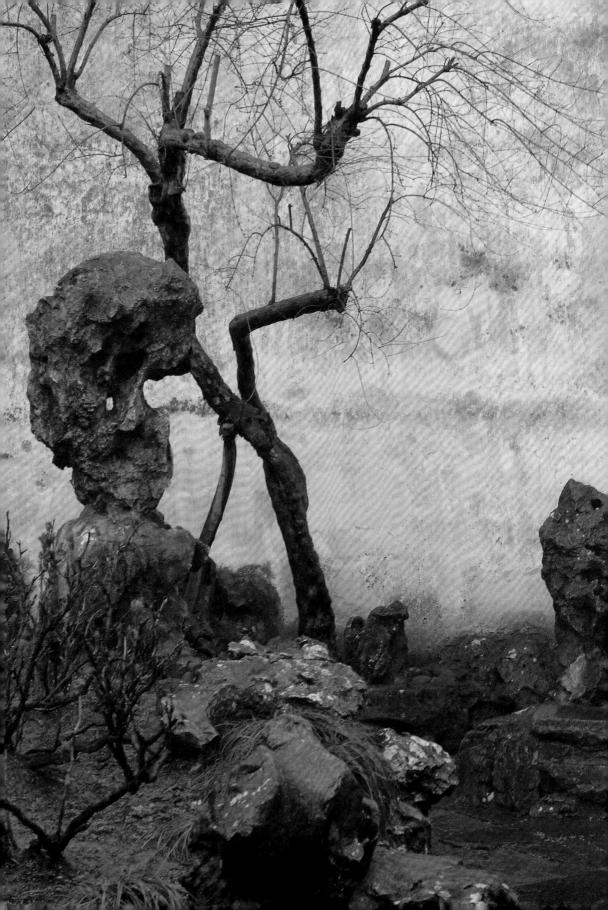

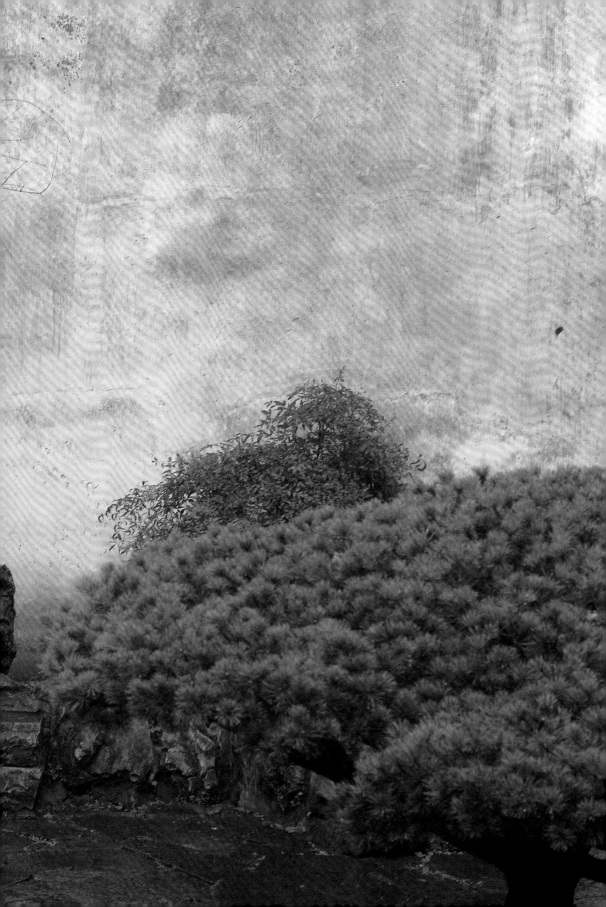

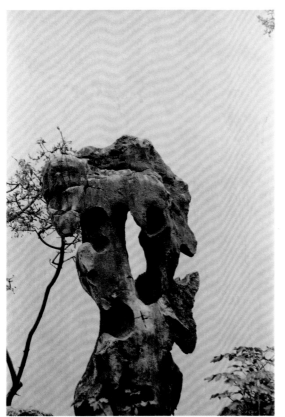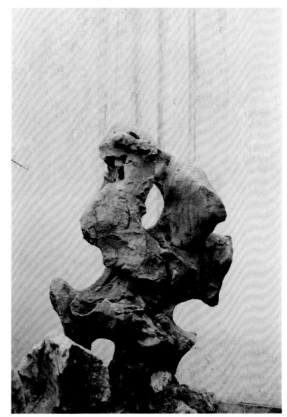

P40—41 | 留园，江苏苏州，2014

湖石，2006

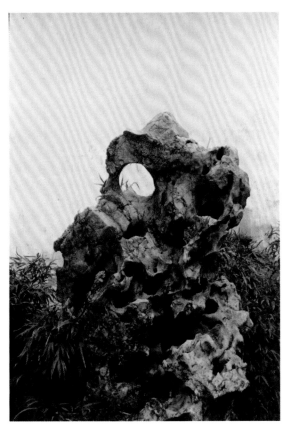

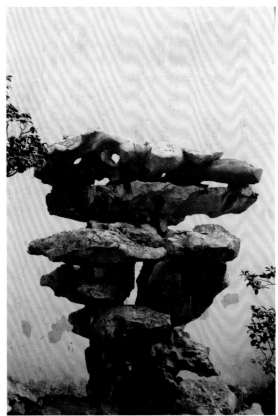

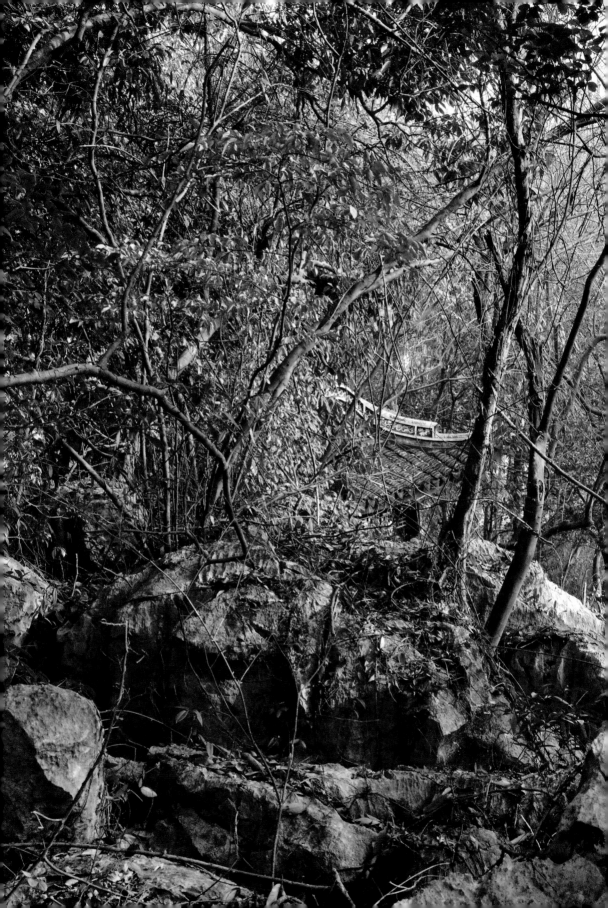

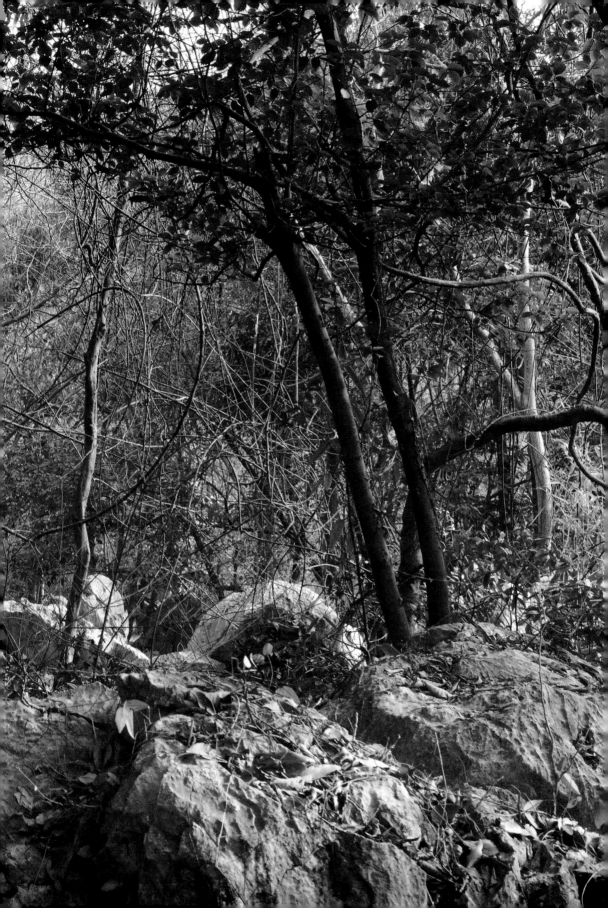

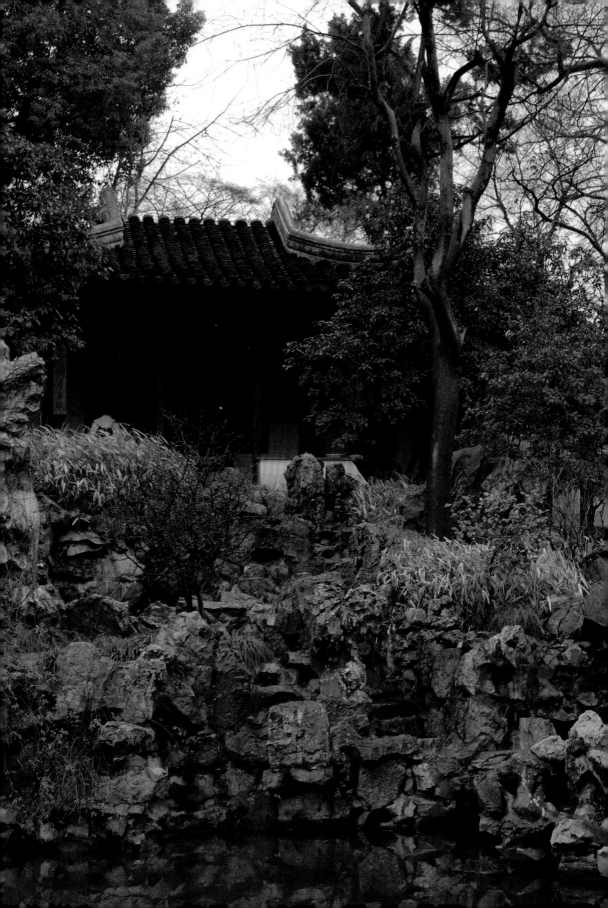

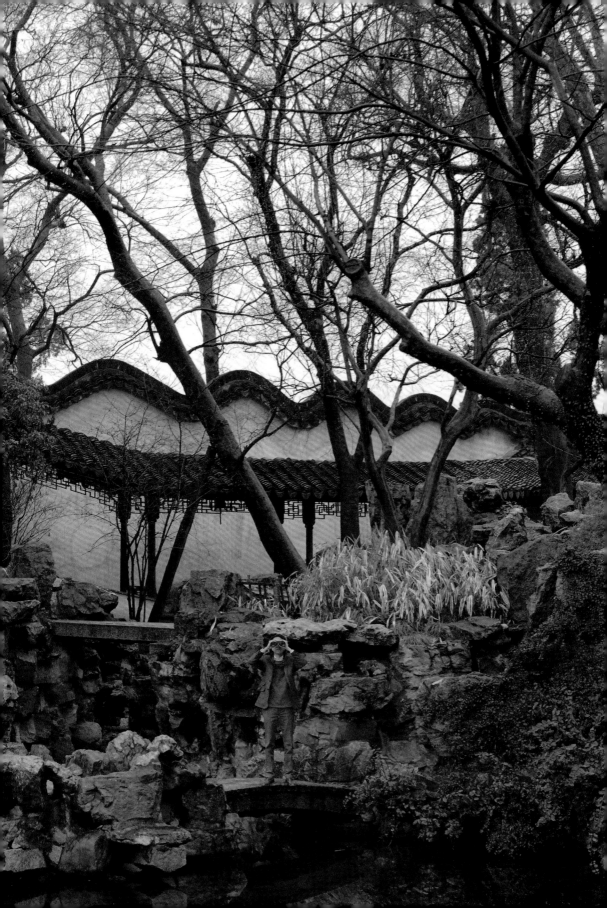

P44—45 | 玉女潭, 江西宜兴, 2014
P46—47 | 留园, 江苏苏州, 2014

庐山, 江西九江, 2016

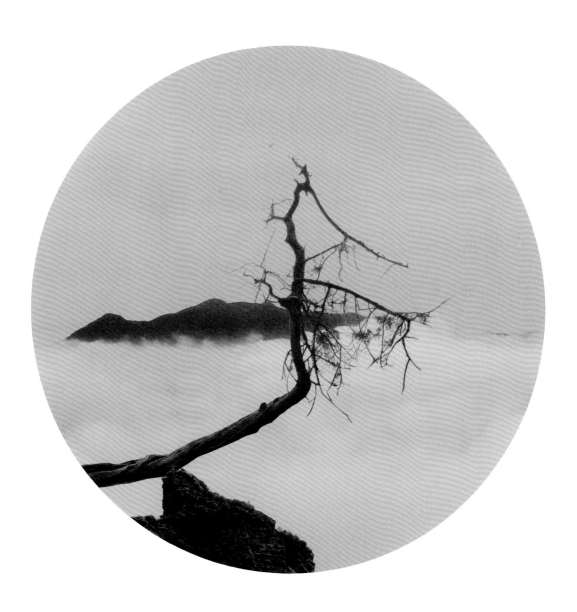

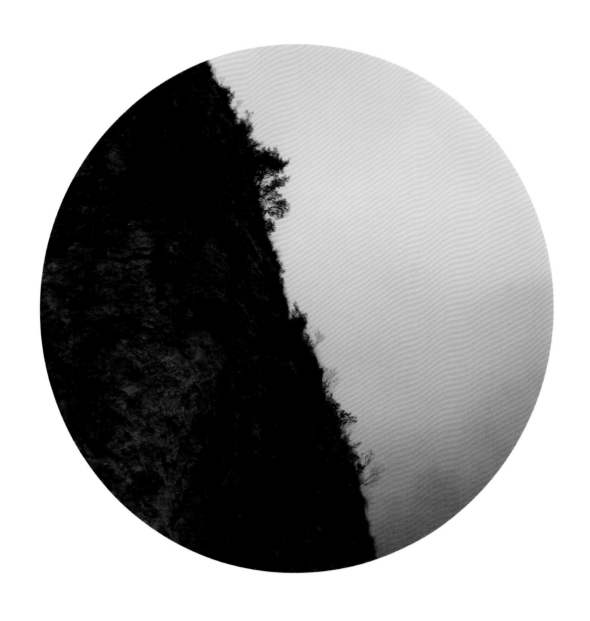

雁荡山，浙江乐清，2016

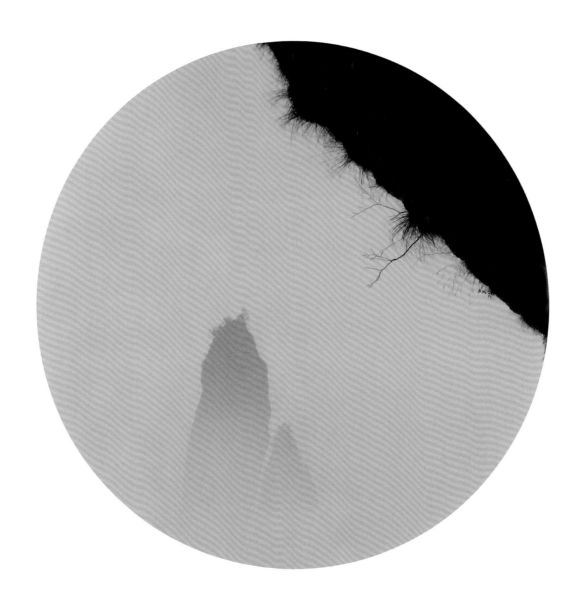

雁荡山，浙江乐清，2016

雁荡山，浙江乐清，2016

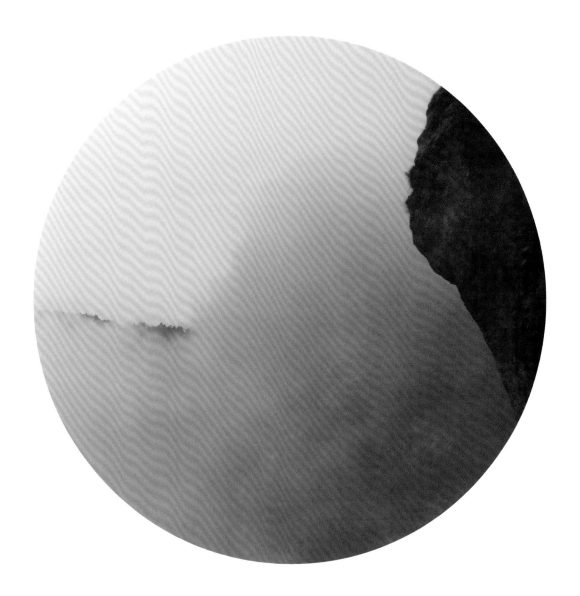

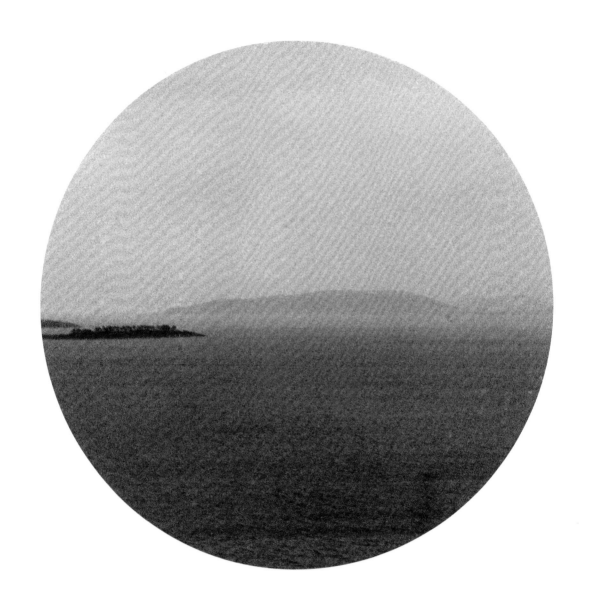

东山, 江苏苏州, 2001

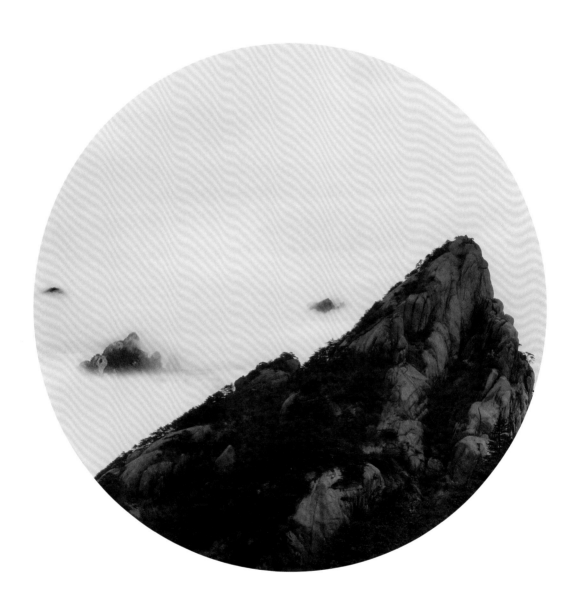

黄山，安徽屯溪，2016

黄山，安徽屯溪，2016

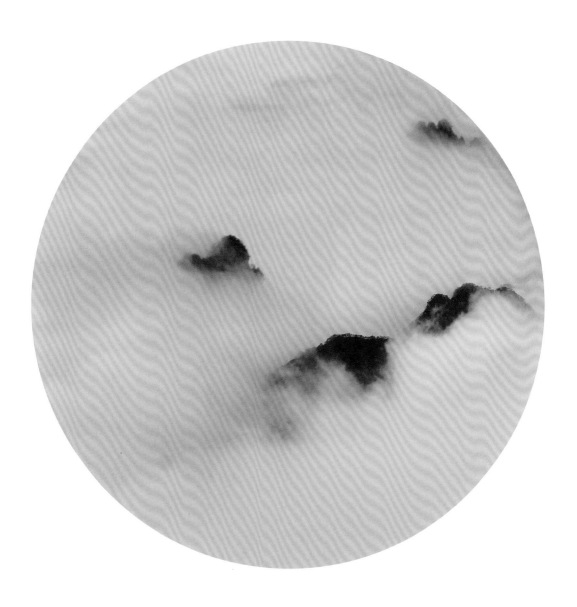

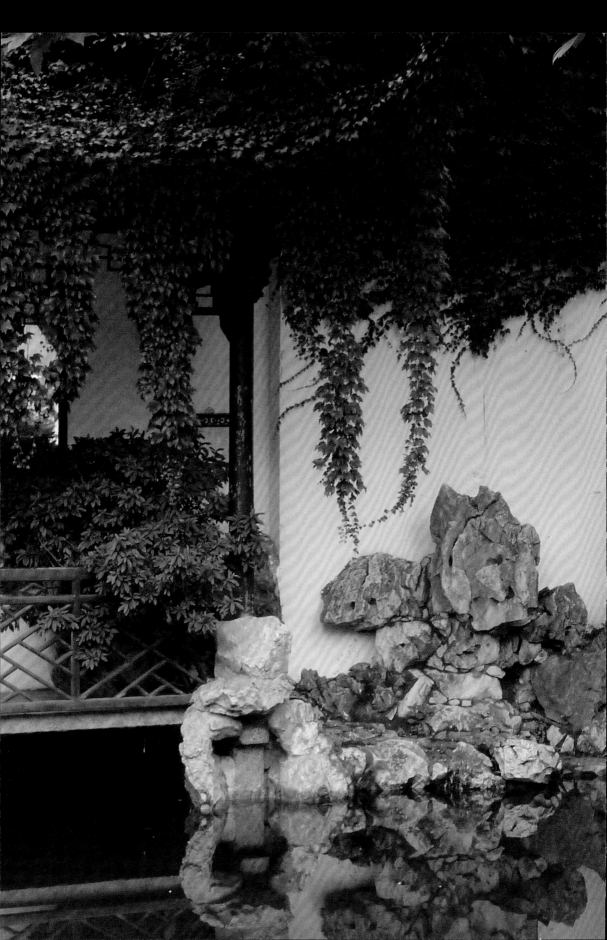

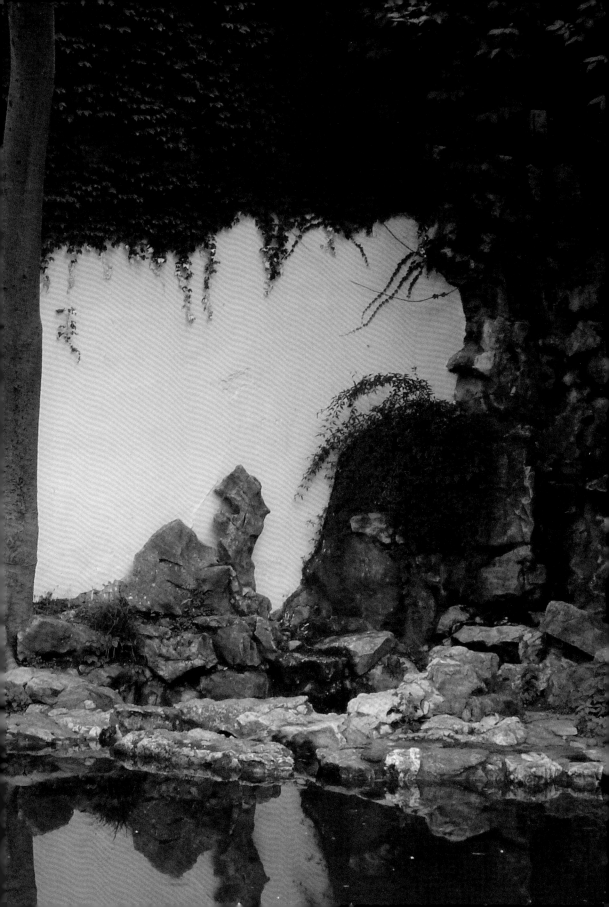

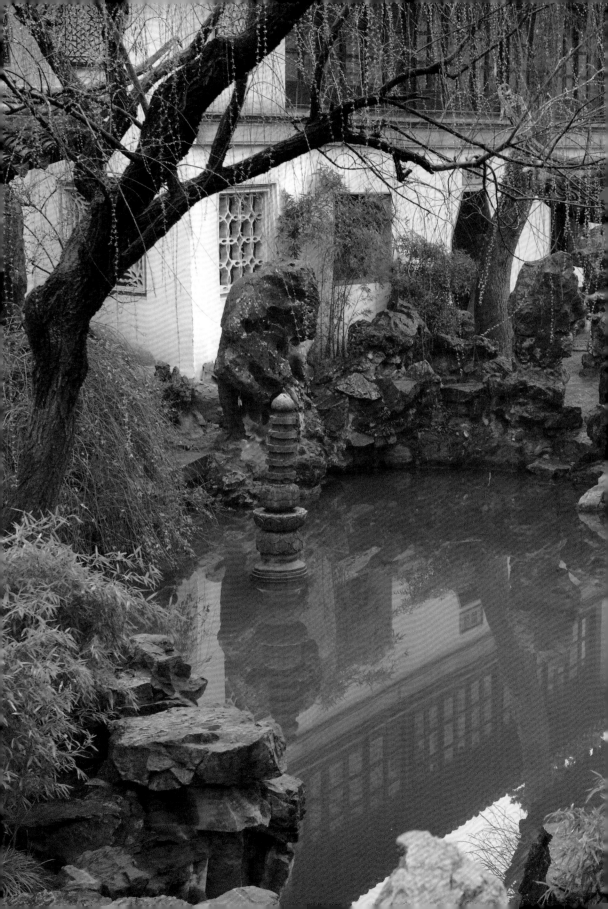

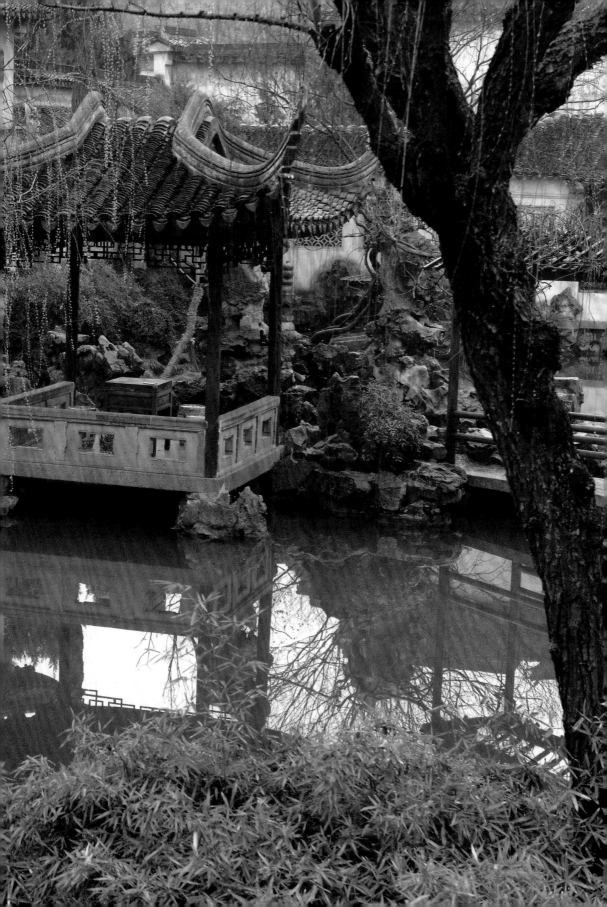

P58—59 | 何园, 江苏苏州, 2010
P60—61 | 留园, 江苏苏州, 2009

太湖, 江苏无锡, 2015

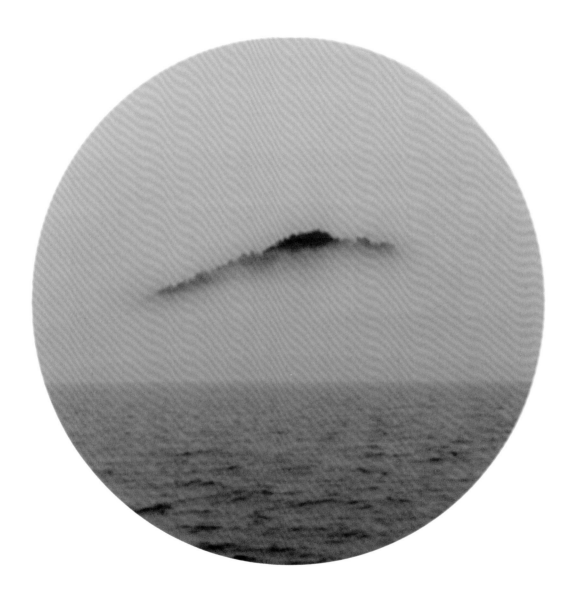

黄山，安徽屯溪，2016

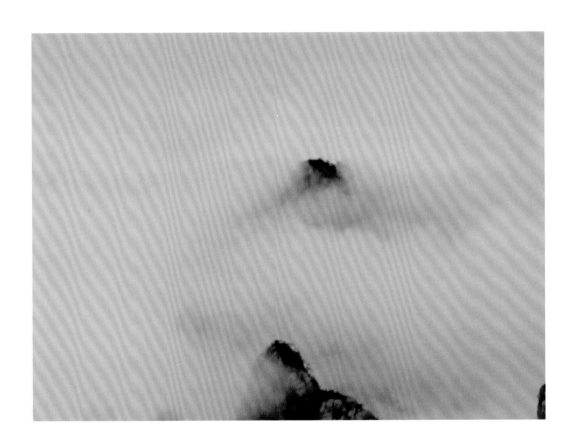

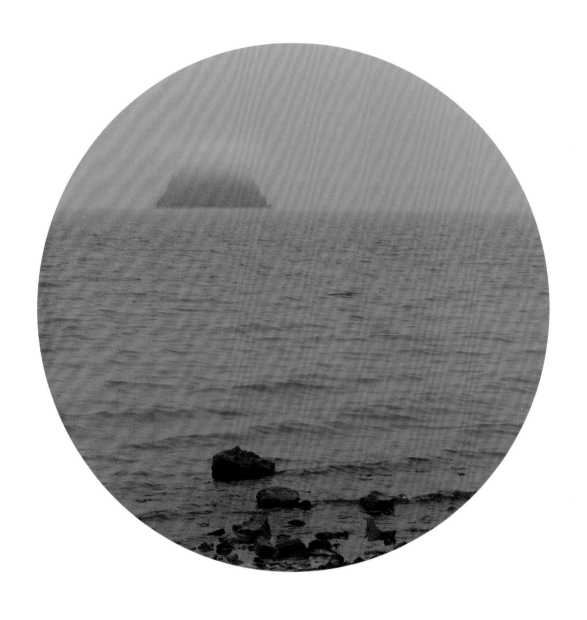

太湖，江苏无锡，2017

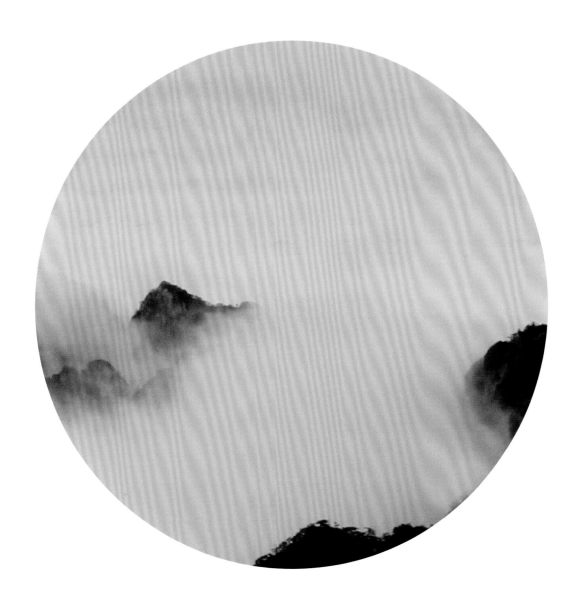

黄山，安徽屯溪，2016

新安江，安徽歙县，2017

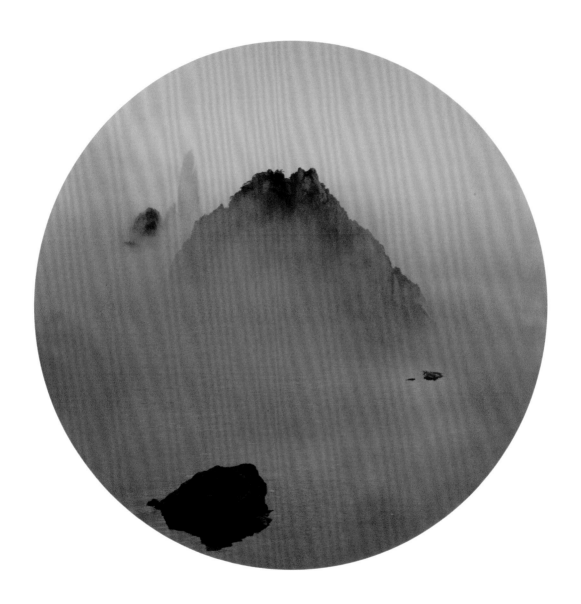

峨眉山，四川眉县，2006

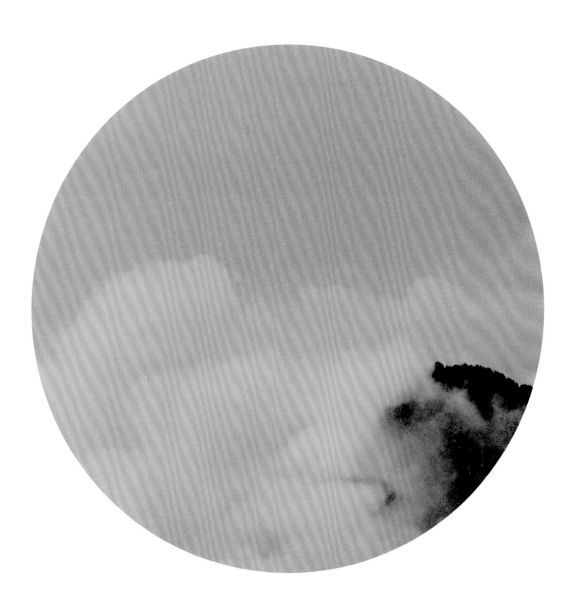

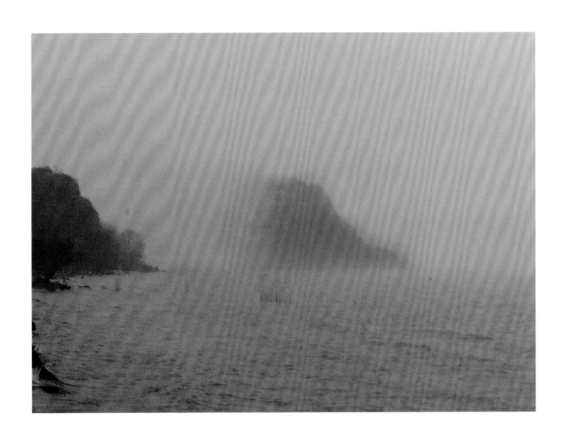

太湖，江苏无锡，2017

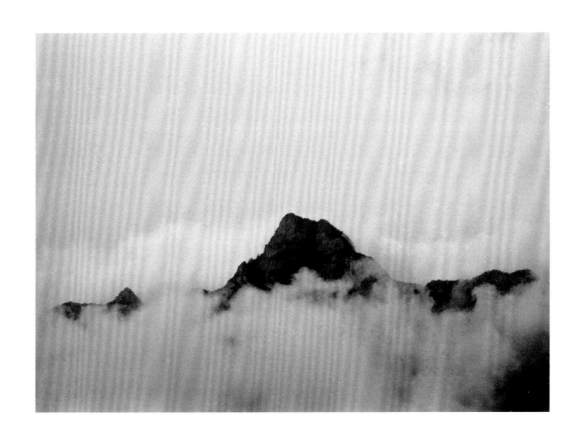

泰山, 山东泰安, 2003

千岛湖，浙江淳安，2001

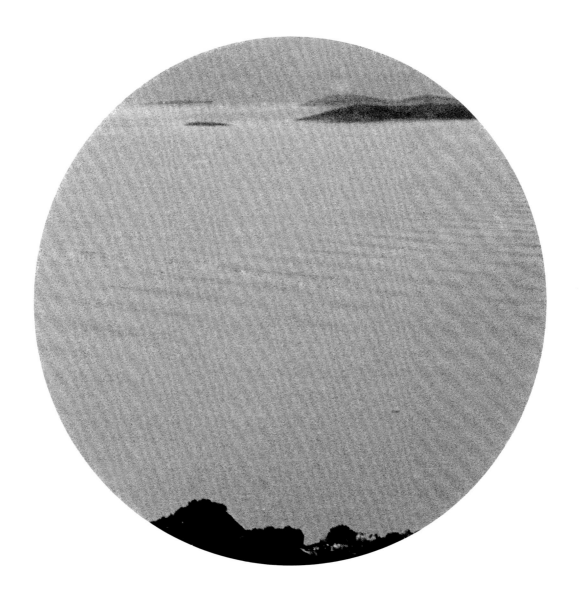

庐山, 江西九江, 2010

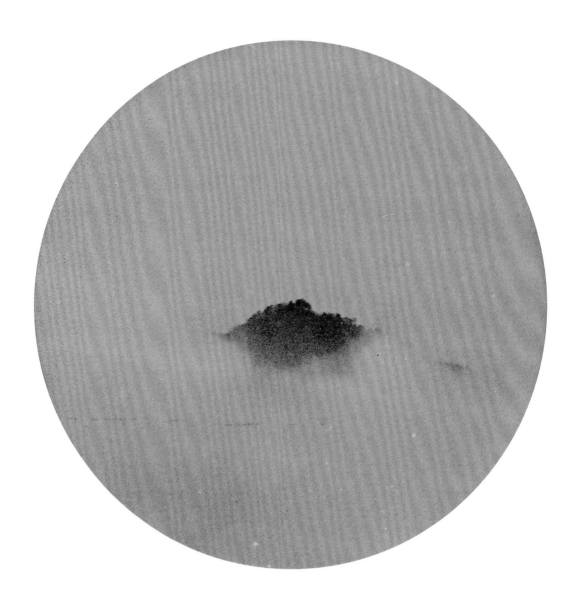

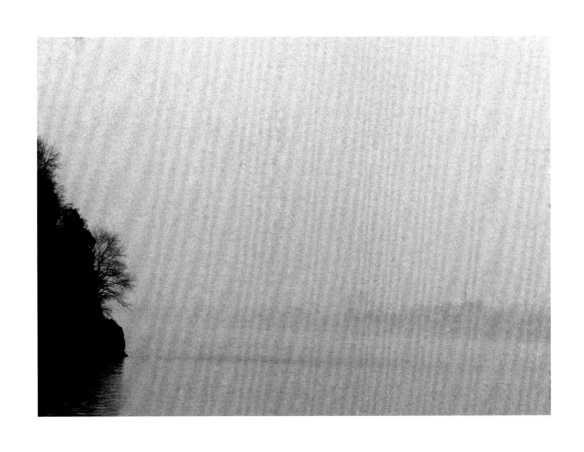

富春江，浙江桐庐，2000

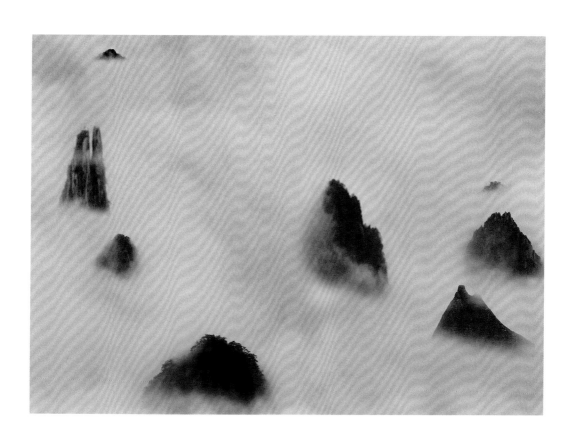

黄山，安徽屯溪，2017

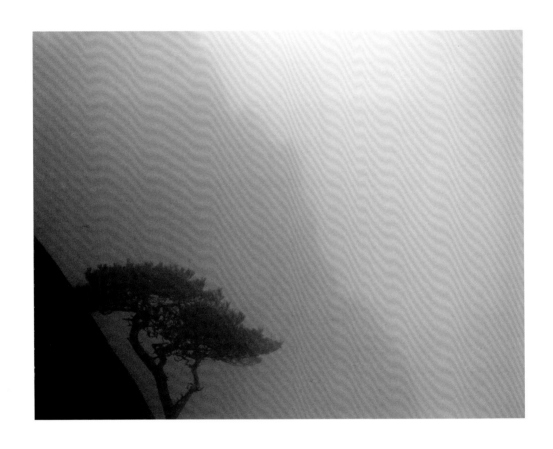

黄山，安徽屯溪，2006

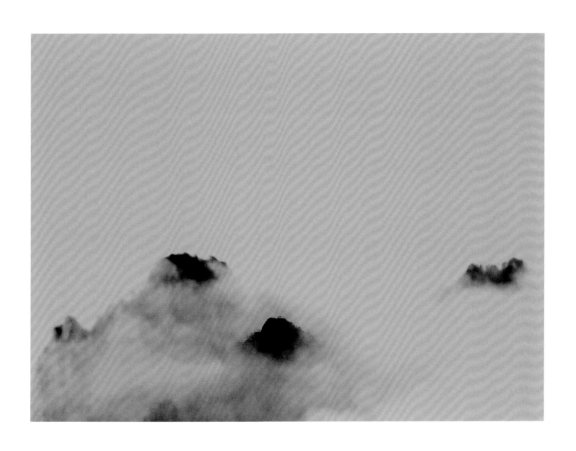

黄山，安徽屯溪，2016

查济，安徽泾县，1999

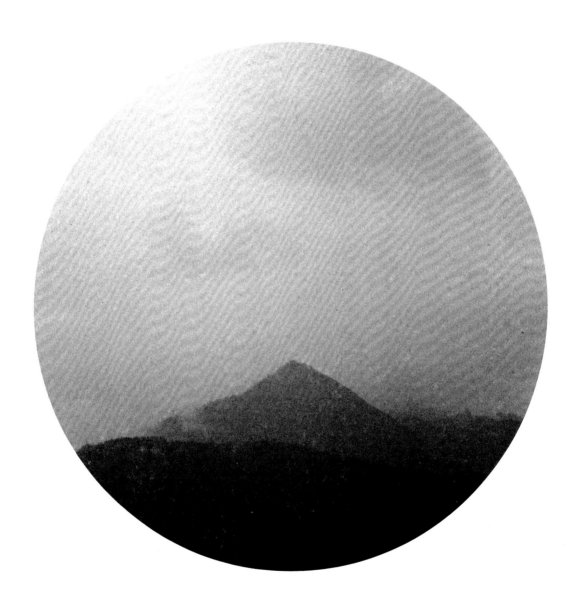

武夷山，福建南平，2005

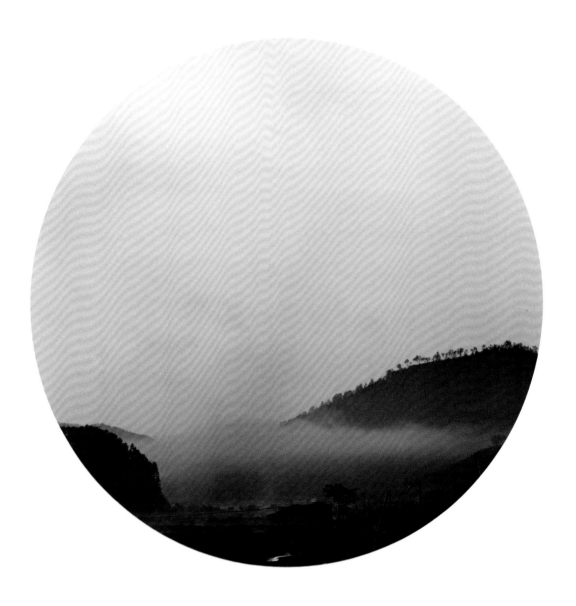

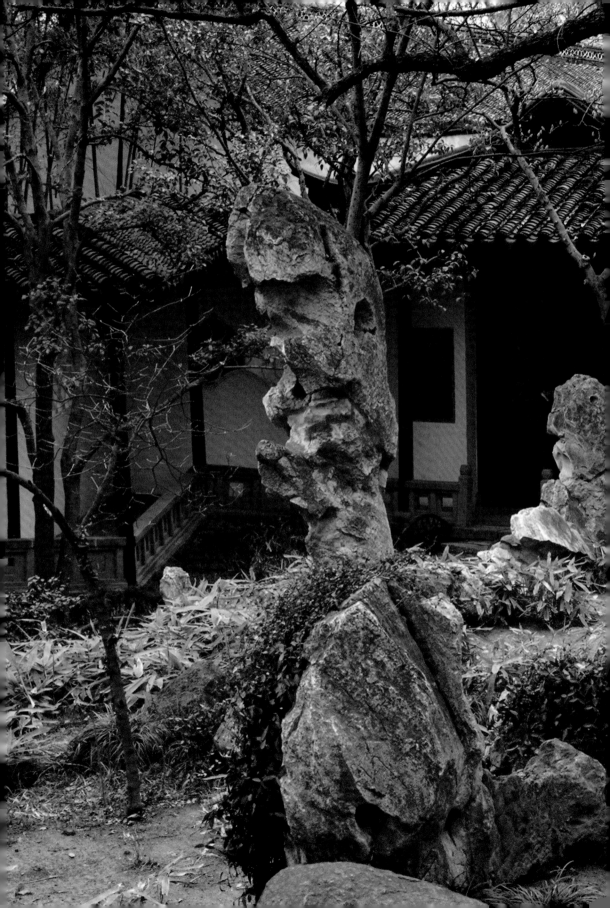

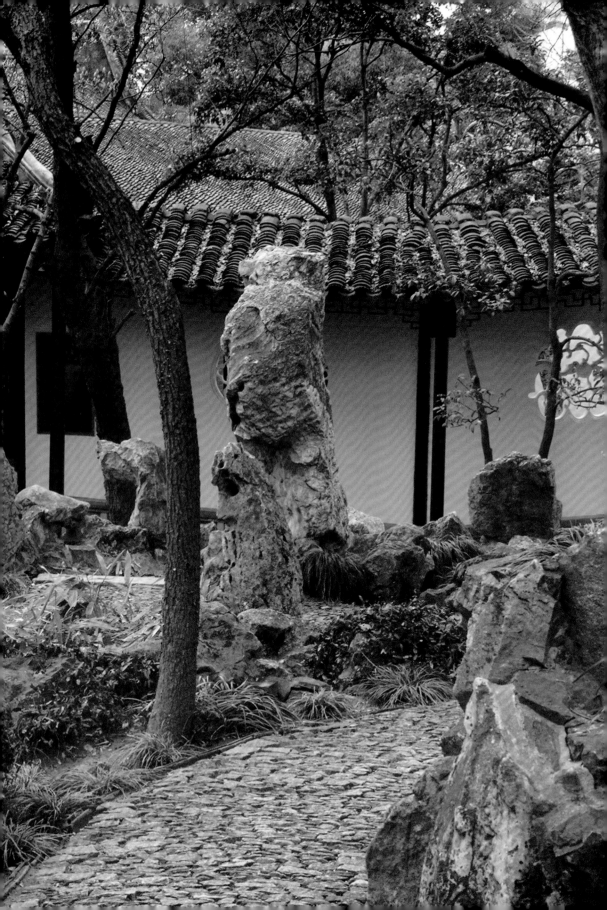

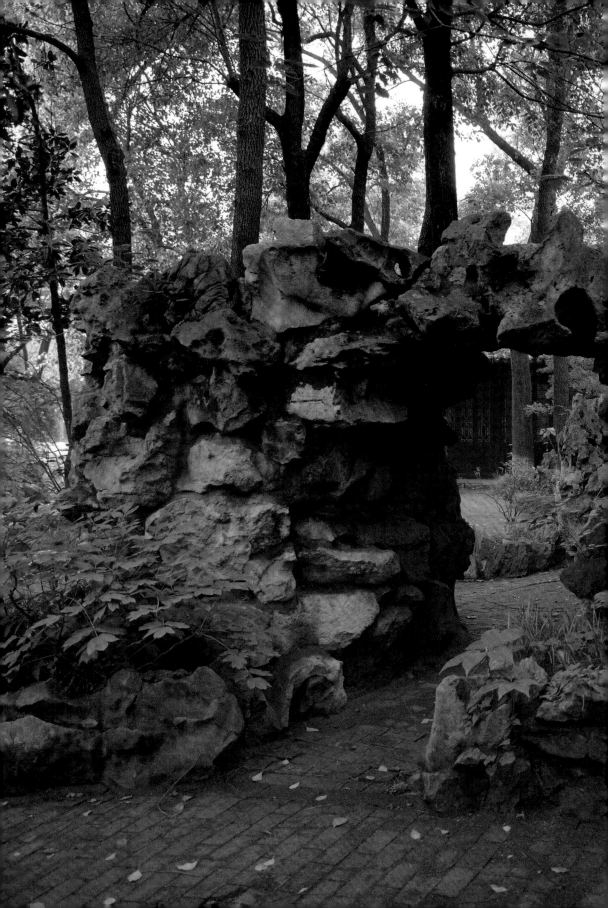

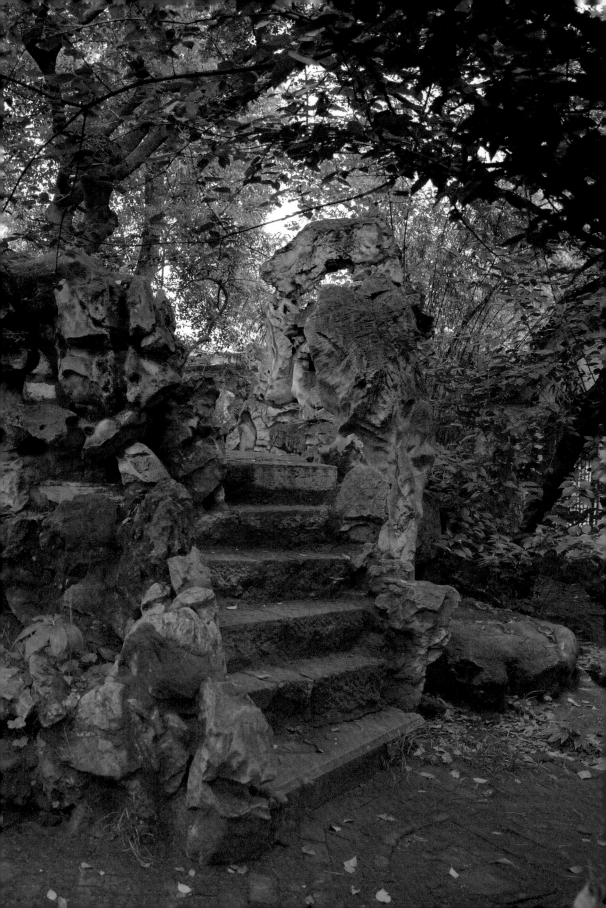

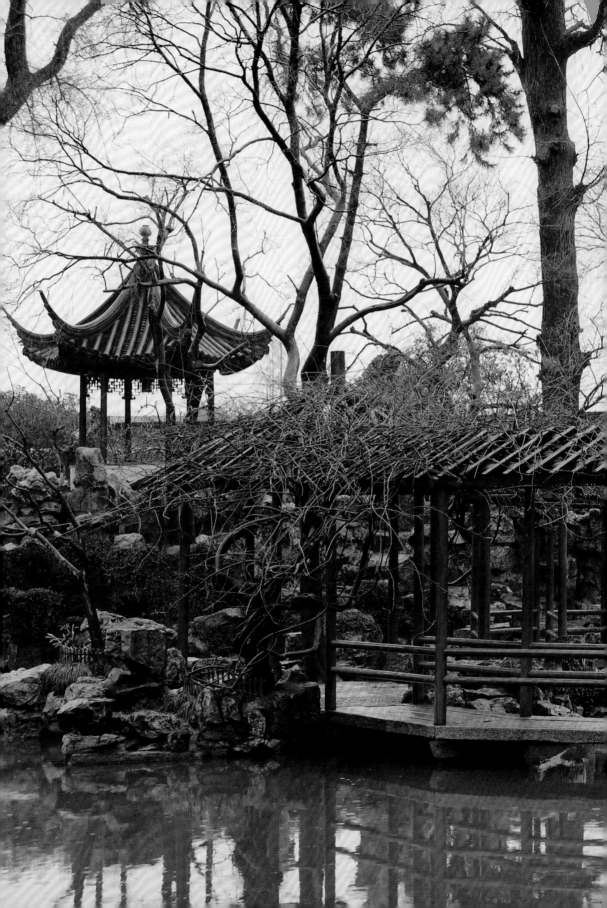

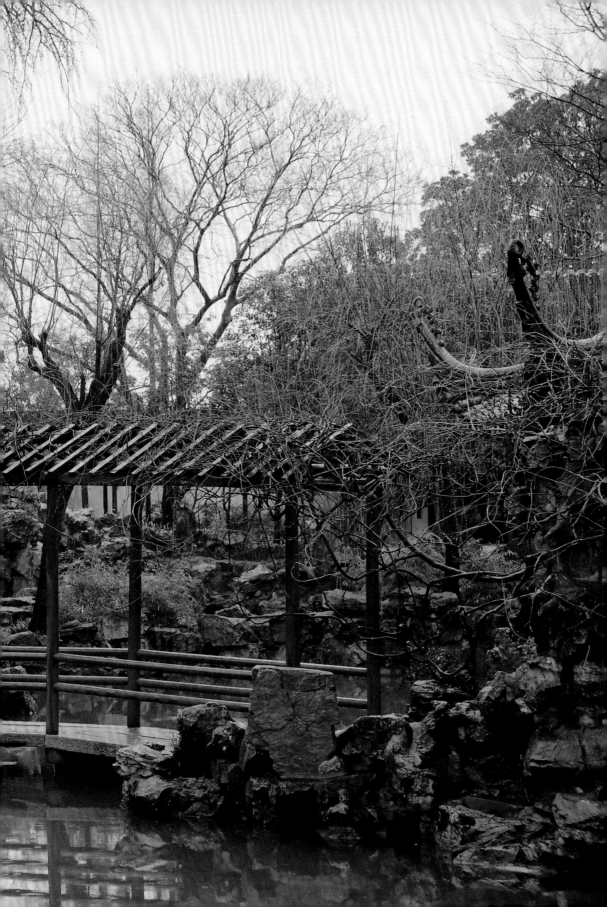

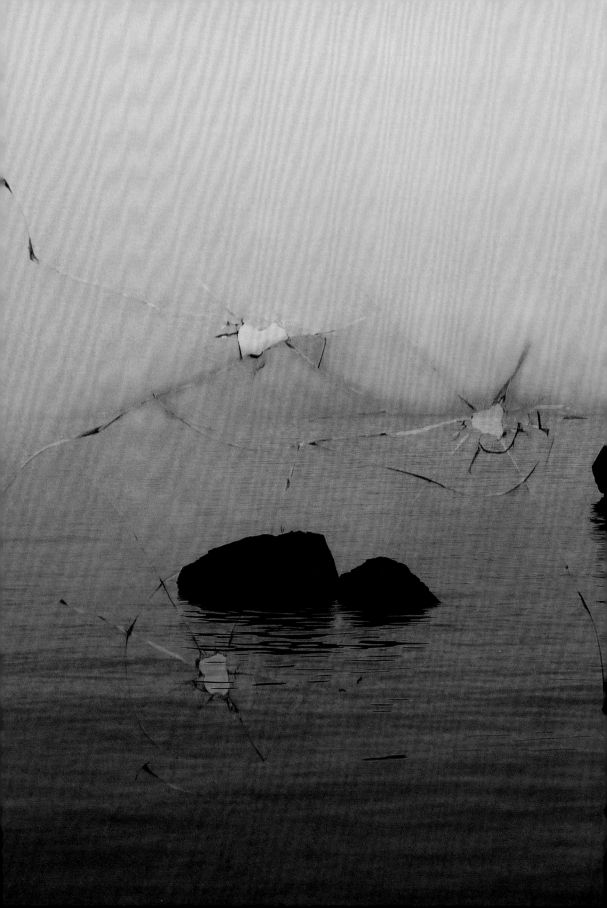

东湖，湖北武汉，2011

狮子林, 江苏苏州, 2009

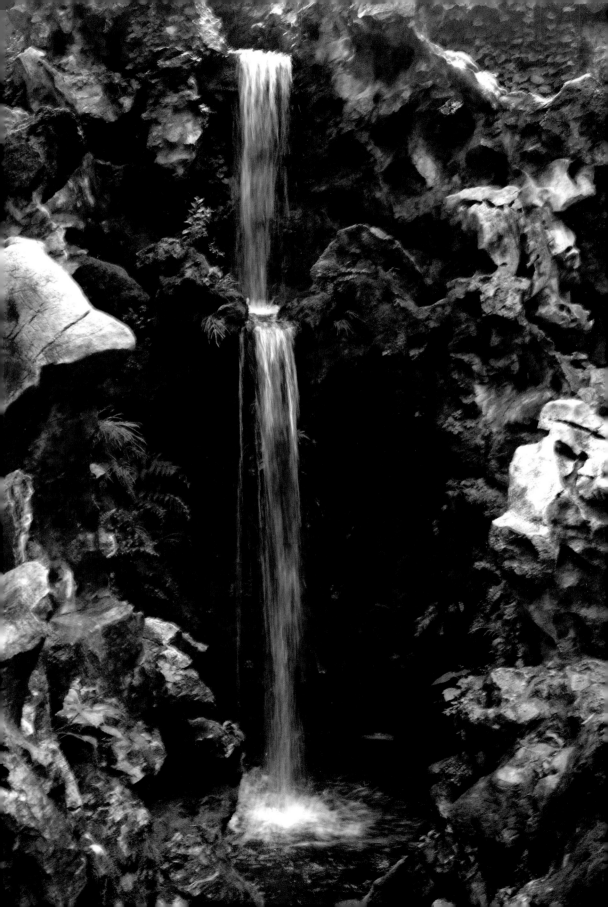

责任编辑：王思嘉

责任校对：朱晓波

责任印制：朱圣学

图书在版编目（ＣＩＰ）数据

中国当代摄影图录 . 洪磊 / 刘铮主编 . —— 杭州：
浙江摄影出版社 , 2018.1

ISBN 978-7-5514-2011-2

Ⅰ . ①中… Ⅱ . ①刘… Ⅲ . ①摄影集 – 中国 – 现代
Ⅳ . ① J421

中国版本图书馆 CIP 数据核字 (2017) 第 258954 号

中国当代摄影图录
洪　磊

刘　铮　主编

全国百佳图书出版单位
浙江摄影出版社出版发行
　　地址：杭州市体育场路 347 号
　　邮编：310006
　　电话：0571–85151156
　　网址：www.photo.zjcb.com
制版：浙江新华图文制作有限公司
印刷：浙江影天印业有限公司
开本：710mm×1000mm　　1/16
印张：6
2018 年 1 月第 1 版　　 2018 年 1 月第 1 次印刷
ISBN　978-7-5514-2011-2
定价：128.00 元